페르낭 레제

FERNAND LÉGER (MoMA Artist Series)

일러두기

앞표지의 그림은 〈세 여인〉으로 자세한 설명은 27쪽을 참고해주십시오.
뒤표지의 그림은 〈난간 기둥〉으로 자세한 설명은 34쪽을 참고해주십시오.
이 책의 작품 캡션은 작가, 제목, 제작 연도, 제작 방식, 규격, 소장처, 기증처, 기증 연도 순으로 표기했습니다.
규격 단위는 센티미터이며, 회화의 경우는 '세로×가로', 조각의 경우는 '높이×가로×쪽' 표기를 원칙으로 삼았습니다.

페르낭 레제
Fernand Léger

캐럴라인 랜츠너 지음 │ 김세진 옮김

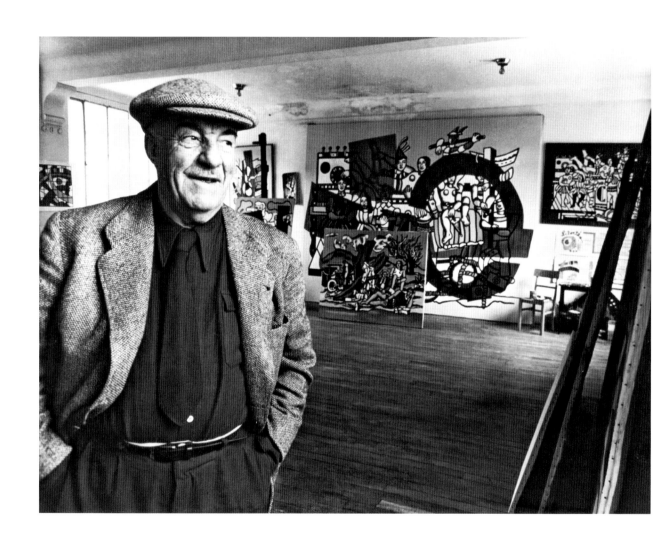

프랑스 작업실에서 페르낭 레제, 1950년경

시작하는 글

이 책은 뉴욕 현대미술관(The Museum of Modern Art: MoMA, 이하 '모마'라 통칭)에서 소장한 230점이 넘는 페르낭 레제의 작품에서 선별한 열 점의 회화를 소개한다. 모마는 1935년 페르낭 레제의 전시를 처음으로 열었고, 전시작이었던 드로잉 두 점과 유화 소품을 비롯한 여러 점의 작품들을 구입했다. 1953년 레제의 회고전을 열었을 때 모마의 소장품은 스물세 점에 달했고 1950년대 말까지 〈형태들의 대조〉(8쪽), 〈세 여인〉(26쪽), 〈다이빙하는 사람들〉(44쪽), 〈빅 줄리〉(60쪽) 등 주요 작품들을 구입했다. 1986년에는 세 번째 레제 전시를 열어 약 예순 점의 작품을 내놓았는데, 1953년 이후 뉴욕에서 열린 레제 전시 중에서 최대 규모였다. 전시의 큐레이터이자 이 책의 지은이인 캐럴라인 랜츠너는 전시 도록에 현대미술사에서 레제의 중요성을 이렇게 요약했다. "페르낭 레제는 모더니티 자체를 작품의 주제로 삼았던 프랑스의 현대 작가였다. 그 세대 주요 화가들 중에서는 유일하다." 이 책은 모마가 소장한 주요작의 작가들을 다룬 시리즈이다.

차 례

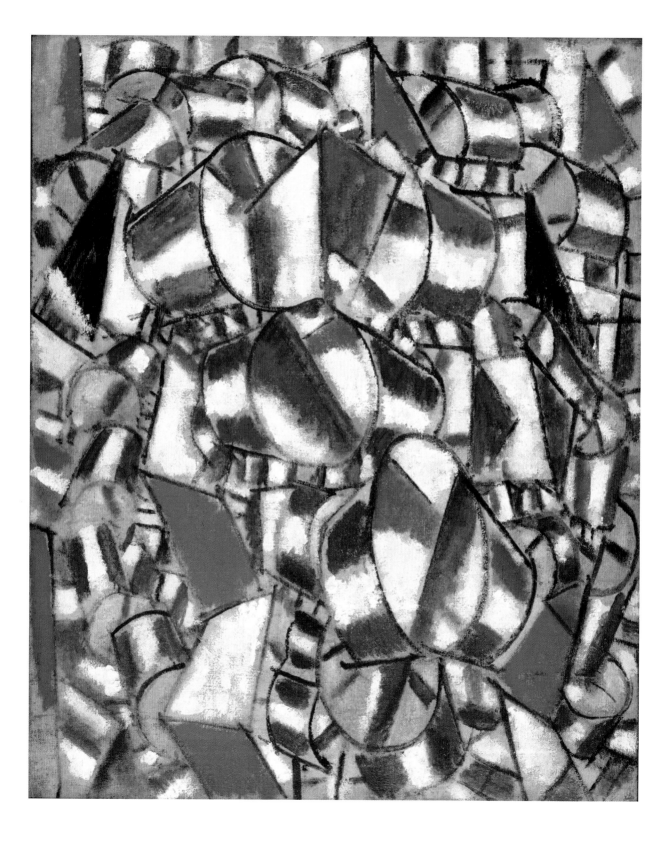

형태들의 대조

Contrast of Forms
1913년

발레뤼스에서 나오며

Exit the Ballets Russes
1914년

1913년경 레제는 이미 폴 세잔의 혁신적인 회화 기법, 파블로 피카소와 조르주 브라크에 의한 입체파의 놀라운 발전에 익숙했고, 그도 자신만의 혁신을 시작할 준비가 되어있었다. 그해 5월, 레제는 강연에서 이를 예고한다. "이제부터 모든 것은 순수하게 역동적인 수단으로 얻어지는 강력한 사실주의로 수렴될 것입니다. (보색과 선, 형태와 같이) 가장 순수한 의미에서의 회화적 대조야말로 현대미술의 구조적 기반이라 할 수 있습니다." 당시 작업실에서 왕성하게 그려내고 있던 범상치 않은 '현대적 회화' 속에서 그의 비전이 이미 실현되기 시작했다는 것은 놀라운 일이 아니다. 이듬해 8월 즈음에는 작품 수가 쉰 점 가량으로 늘어났다. 그러나 제1차 세계대전의 발발로 레제가 프랑스군에 입대하게 되면서

9

형태들의 대조, 1913년

캔버스에 유채, 100.3×81.1cm
뉴욕 현대미술관
필립 굿윈 컬렉션, 1958년

그가 통틀어 '형태들의 대조'라 부르던 연작은 급작스럽게 중단될 수밖에 없었다. 모마가 소장한 〈형태들의 대조〉(1913년)는 초기작에 해당하는데, 이 연작의 경우 화폭에는 정체를 알아차릴 만한 주제가 전혀 보이지 않고 제목도 모두 동일하다. 1914년 작부터 도식화된 구상 형태가 나타나면서 작품마다 특징을 명시하는 개별적인 제목을 붙였다.

레제가 1913년에 그린 작품들은 입체파에서 나온 완전한 추상이라는 점에서 역사적 의의를 갖는다. 그런데 이 작품들에서 가장 두드러지는 점은 〈발레뤼스에서 나오며〉(발레뤼스는 20세기 초 세르게이 디아길레프가 창단한 파리의 발레단으로 유럽 전역에서 공연했다. ─옮긴이)처럼 그가 이듬해 그린, 비교적 형태를 읽을 수 있는 작품들에서도 공통적으로 발견된다. 두 작품에서 공히 떼 지어 모여있는 양감을 가진 형태들은 이상하게 움직이며, 관객이 입체감과 평면감을 동시에 느끼도록 한다. 여러 미술평론가가 이 같은 현상을 논했는데, 그중 클레멘트 그린버그는 이를 가장 일찍 알아본 자로 꼽힌다. 레제의 발전 과정을 고찰한 그린버그는 '형태들의 대조' 연작―'1910~12년 피카소와 브라크가 그린 잘게 쪼갠 표면'보다 더 확실한 모듈식 단위가 큰 화면에 전면으로 그려진―직전에 레제가 정작 입체파의 선구자인 피카소와 브라크가 줄곧 거부했던 '분석적 입체주의(거의 무채색의 얇은 화면을 잘게 분할하는 입체주의의 한 국면으로, 큼직한 색 면이 등장하는 종합적 입체주의와 구분해 일컫는 말이다. ─옮긴이)'에 내재된 의미를 받아들였다고 평했다. "다시 말해,

발레뤼스에서 나오며, 1914년

캔버스에 유채, 136.5×100.3cm
뉴욕 현대미술관
피터 뤼벨 부부 기증(부분 구입), 1958년

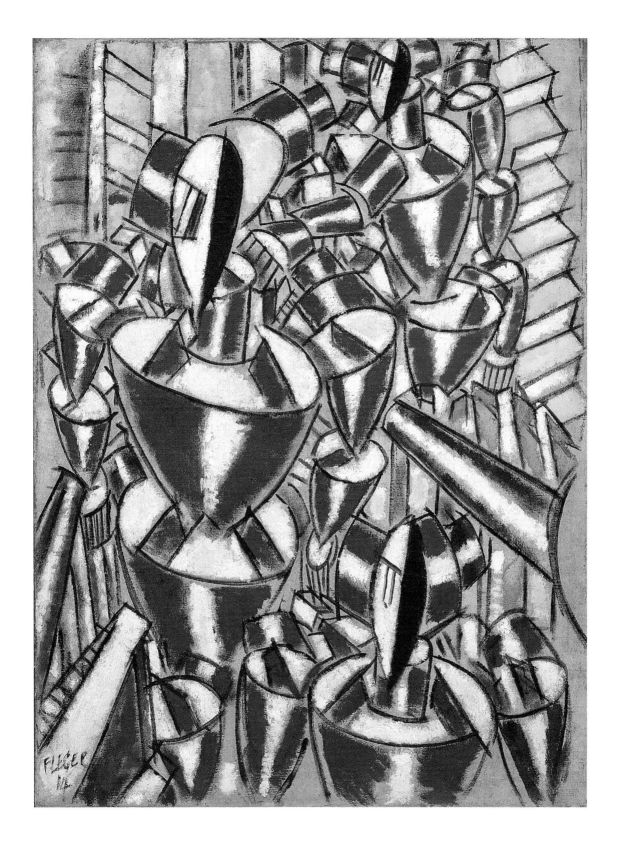

묘사한 대상을 비슷비슷한 단위로 잘게 쪼개면 무엇인지 알아볼 수 없게 마련이고, 얕은 화면을 구성하는 것이 입체파의 주요 관심으로 남아 있는 한 이를 위한 수단들이 입체주의 회화의 유일한 진짜 주제가 되어야 한다." 배타적 입장이었던 그린버그는 묘사 대상의 형태를 알아볼 수 있으면 이를 표현하는 수단이 흐려진다고 생각했다. 그렇기에 레제의 1914년 작품은 추상 회화의 획기적 순간에서 한 발 퇴보한 것으로 보았다. 하지만 작가인 레제에게 〈발레뤼스에서 나오며〉는 〈형태들의 대조〉 못지않게 현대적인 작품이었다. 레제는 이 두 작품을 두고 '관념적 구상의 사실주의'가 시각적 사실주의를 대체했다고 자평했다. 두 작품에서 모두 작품의 소재는 '순수한 조형적 수단을 위해' 이용되었다.

전략의 요약판이라는 공통점에서 〈형태들의 대조〉와 〈발레뤼스에서 나오며〉가 쌍둥이 같은 작품이라는 것이 확인된다. 두 그림 모두, 다원적인 공간 속에서 원추 · 원통 · 관 모양의 도형들이 서로를 밀치며 몸싸움을 벌이는 듯하다. 윤곽선 내부는 삼원색, 특히 빨간색과 파란색을 성글게 칠한 띠로 양감을 표현했다. 이렇게 생겨난 입체감은 그 형태를 규정하는 검은 선 앞에서, 가공의 깊이감은 캔버스의 평평함을 고백하듯 표현한 붓질에 의해 약화된다. 도처에 빛나는 흰색 면은 캔버스 표면을 강조하는 동시에 입체감을 더하고 공간은 더 모호해진다. 레제 연구자 매슈 애프런은 '형태들의 대조' 연작 중 구상적인 성격의 작품에 한해, "대상의 구체성과 추상성이 동시에 존재하며, 형태의 견고함은 평

면성과 분절, 추상으로 가려는 방향성에 의해 끊임없이 압력을 받는다"고 평했다. 여기서 '추상'을 '재현'으로 바꾼다면, 이는 〈형태들의 대조〉의 비구상성에 대한 설명이 되기도 한다. 1913년, 1914년 작품들 속에서 거의 비슷한 모양의 부피감 있는 도형들이 붐비는 것을 보면, 그것들에 대조적인 면이 있더라도 유사하다고 말할 수 있다. 도형들은 흡사 비구상으로 보이다가도 북이나 연 또는 정체를 알 만한 대상을 연상시킨다. 제목이 힌트가 되어 그림의 주제가 눈에 보이는 순간 그림은 다시 추상적인 형태를 띤다. 예를 들어, 〈발레뤼스에서 나오며〉에서 지시적인 제목과 화면의 좌측 상단 및 우측 하단에 보이는 흑백 마름모꼴 위흰 '얼굴'에 대강 그린 코가 아니라면, 이 그림의 유일한 소재는 색과 선과 형태가 강조하는 역동성뿐이다.

레제가 〈형태들의 대조〉와 〈발레뤼스에서 나오며〉에서 회화적인 요소들을 시각적으로 드라마틱하게 다룬 것은 연작의 다른 작품들에서와 마찬가지로 형식적인 것에 치중했기 때문은 아니었다. 그보다는 그가 설명한 것처럼 "매일 확인되는 자연적인 현상"에 대한 반응이었다. 이것은 실제로 점점 산업화가 진행되는 새로운 시대에 그가 경험한 대조와 속도, 삶의 분절화 사이 불협화음에 대한 반응이었다. 레제는 이렇게 말했다. "현대 회화가 압축되고 다양해지고 형태를 분절하는 것은 현대의 삶이 그것을 촉진했기 때문이다." 그의 동시대를 바라보는 시각이 바뀌면서 회화적 전략도 세월을 두고 변화했지만, 〈형태들의 대조〉에서

보여준 구상과 비구상, 평면감과 깊이감 사이의 긴장감은 이후 40년 동안 계속해서 그의 그림 속에 남아있게 된다.

프로펠러

Propellers

1918년

레제는 프랑스군에서 전역하던 해 〈프로펠러〉를 그렸다. 이 그림을 그
리게 된 동기는 6년 전으로 거슬러 올라간다. 레제는 동료 콘스탄틴 브
랑쿠시, 마르셀 뒤샹과 함께 항공 박람회를 방문했는데 세 사람 모두 프
로펠러의 아름다움에 감탄을 금치 못했다. 뒤샹은 감동한 나머지 소리
쳤다. "회화는 끝났어. 누가 이 프로펠러보다 멋진 작품을 만들 수 있겠
나? 자네가?" 이후 뒤샹이 레디메이드를 시작한 것이나 브랑쿠시의 〈공
간 속의 새〉(그림 1)가 때늦은 반응이었을는지엔 의문의 여지가 있지만,
〈프로펠러〉를 비롯해 레제가 제1차 세계대전 직후에 기계류를 표현한,
굉장히 현대적인 이미지들은 산업화된 새로운 환경에 대한 분명하고
힘찬 반응이었다.

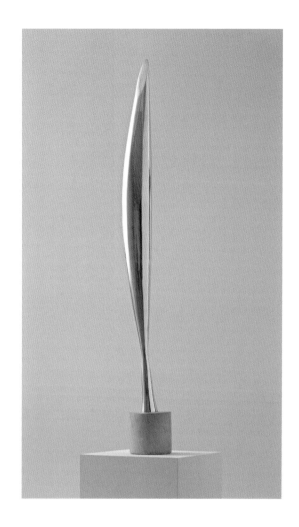

그림 1 **콘스탄틴 브랑쿠시(프랑스, 루마니아 태생, 1876~1957년)**
　　　　공간 속의 새Bird in Space, **1928년**

　　　청동, 137.2 × 21.6 × 16.5 cm
　　　뉴욕 현대미술관
　　　익명 기증, 1934년

산업화된 제품에 대한 레제의 적극적인 관심—"깨끗하고 정확하며 그 자체로 아름다운 (……) 지금껏 예술가에게 닥친 경쟁 가운데 가장 치열한 라이벌"—은 짧은 순간의 자각이 낳은 결과였다. 그러나 제1차 세계대전의 전장에서 겪은 그 순간을 자각하기까지의 과정은 짧지 않았다.

4년 동안 전쟁을 치른 후 나는 갑자기 완전히 새로운 현실을 깨닫게 되었다. 전장으로 떠날 무렵 파리는 회화의 해방기였고, 나는 추상화에 정신없이 몰두하던 중이었다. 그러던 내가 갑자기 다른 프랑스 국민들과 동일한 상황에 놓이게 된 것이다. 나는 공병으로 배치되었고, 나의 새 동료들은 광부, 노동자, 목재나 철제를 다루는 기술공들이었다. (……) 찬란한 햇빛 속에서 75구경 대포의 열린 약실을 보았을 때 나는 말을 잃었다. 하얀 금속 위에서 햇빛이 벌이는 일을 목격한 것이다. 1912~13년에 매달렸던 추상화를 잊어버리기에 충분한 광경이었다. 인간으로서, 화가로서 나에게 완전한 계시였다. (……) 나는 그 금속을 손으로 만져보고, 구성 부분들의 기하학을 눈으로 샅샅이 훑어보았다. 참호로 돌아온 나는 사물들의 현실에 대해 정말로 이해하게 되었다.

말은 그랬지만, 레제는 추상미술을 잊지 않았다. 그보다는 작업 현장을 실내에서 거리로 옮기려 했다. "예술적인 그림은 거짓되고 시대에 뒤떨어진 것이다."라고 그는 말했다. 함께 병영 생활을 했던 '창의적인 기술공들'에 대한 깊은 동료 의식과 기계의 근사한 아름다움에 대한 체험이 합쳐지면서, 레제는 그림과 산업화에 의해 만들어진 제품은 오브제라는 동일한 위상에서 비교되어야 한다고 믿게 되었다. 완만하게 반복되는 리듬과 기계적인 느낌의 색으로 표현한 〈프로펠러〉는 하나의 독립적인 사물 자체였다. 즉 프로펠러를 본뜬 복제가 아니라 완벽하게 정렬을 이루어 돌아가는 기계에 대응하는 개체였다. 훗날 레제는 말했다. "다른 화가들이 누구나 정물을 소재로 하듯 나는 기계를 소재로 사용했습니다. (……) 기계를 똑같이 그리는 일에는 흥미가 없었지요. 그보다는 기계에서 이미지를 창조한 것입니다."

레제가 '예술적 그림'을 반대했을지 모르겠지만, 사실 그도 알고 있었듯 그의 작품들은 고도의 예술적 기교가 있었기에 가능한 일이었다. 1918년에서 1920년 사이에 레제가 그린 다른 기계류가 그랬듯, 〈프로펠러〉 역시 레제의 이전 작품은 물론이고 동시대 다른 작품들과도 관련된다. 금속성 원추와 원통형은 전쟁 전에 그린 '형태들의 대조' 연작(8, 11쪽)에서 평면감과 입체감이 공존하는 방식과 다르지 않다. 강렬한 색과 눈에 띄는 원판은 친분이 있던 화가, 로베르 들로네에게 받은 영향일 수도 있다. 들로네의 작품(그림 2)에서도 같은 특징을 찾아볼 수 있다.

프로펠러, 1918년

캔버스에 유채, 80.9×65.4 cm
뉴욕 현대미술관
캐서린 드라이어 유증, 1953년

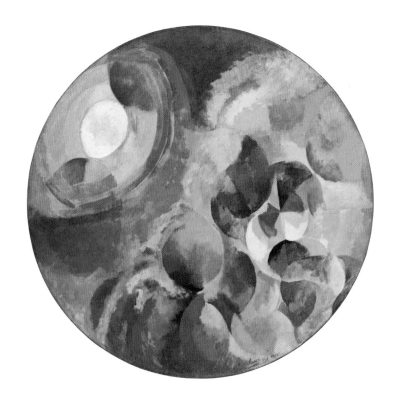

그림 2 **로베르 들로네**(프랑스, 1885~1941년)
동시대비: 태양과 달Simultaneous Contrasts: Sun and Moon, **1913년**

캔버스에 유채, 지름 134.5cm
뉴욕 현대미술관
사이먼 구겐하임 기금, 1954년

전반적으로 회전 운동을 연상시키는 〈프로펠러〉는 미래파Futurism와 관련되는데, 실제로 기계화 시대에 대한 레제의 낙관론은 미래파의 신념과 맥락을 같이한다. 그리고 매끄럽지만, 예측할 수 없는 방식으로 각 부분을 구성하려던 이 그림의 기본 계획은 레제만의 방식으로 해석한 탄탄한 '종합적 입체주의'를 재현한 것이었다.

뒤샹이 미국의 선구적인 컬렉터 캐서린 드라이어에게 〈프로펠러〉를 구입하라고 조언한 것은 분명, 작품의 형식적 세련미 때문만은 아니었다. 현재 모마의 컬렉션에 (드라이어의 유증으로) 〈프로펠러〉가 포함된 이유는 뒤샹이 이 그림을 잊을 수 없는 질문에 대한 독창적인 답이라고 생각했기 때문일 것이다.

도시

The City

1919년

캔버스 뒷면에 레제가 쓴 문구에 따르면, 이 작품은 레제가 같은 해에 완성한 걸작 〈도시〉(그림 13)의 초안으로, 현재 필라델피아 미술관이 소장하고 있다. 구성이 매우 유사한, 필라델피아와 뉴욕에 있는 두 그림의 가장 큰 차이는 크기이다. 현대적 대도시의 활기, 기계들이 빚어내는 장관을 기념한 대작, 벽화 크기의 완성판은 관객을 첫눈에 물리적으로 압도한다. 또 다른 이젤 크기의 〈도시〉에서는 레제가 그린 도시의 파노라마를 한눈에 볼 수 있다.

모마가 소장하고 있는, 상대적으로 크기가 작은 이 작품은 한눈에 그 구성을 파악할 수 있지만 마술 같은 회화적 구성 때문에 작품을 분석하기가 만만치 않다. 레제가 도시 풍경을 그림의 주제로 삼기 60년

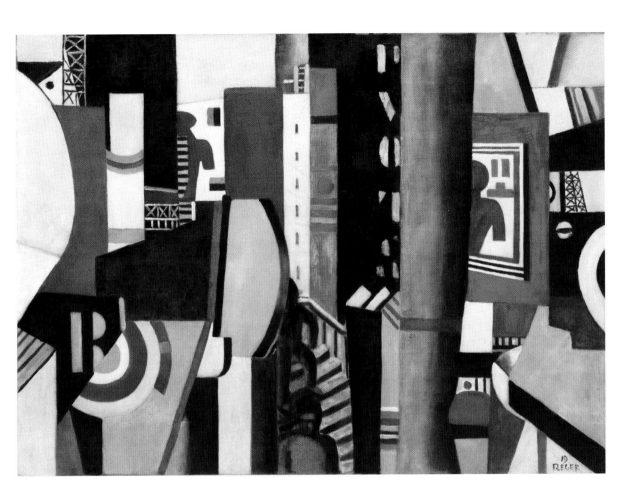

도시, 1919년
캔버스에 유채, 96.8×130.5 cm
뉴욕 현대미술관
플로린 메이 쉔본 유증, 1996년

전에 프랑스 시인 보들레르는 도시 속에서 "현대 생활의 화가painter of modern life(보들레르는 동명의 평론을 통해 콩스탕탱 기라는 무명 화가를 조명해 보들레르 자신의 미학과 모더니티에 대한 여러 관점들을 피력했다.─옮긴이)"를 찾아내어, "변화무쌍한 재능과 의식을 가진 인간"이라 묘사했다. 보들레르의 생각은 여기서 우연히도 맞아떨어져서, 〈도시〉에서 고유한 방식으로 종합적 입체주의를 실현한 레제를 묘사하는 듯하다. 알아볼 수 있는 형태와 그렇지 않은 형태가 뒤섞인 도시 풍경의 단편들이 뒤집어지거나 기울어진 채 띠, 원판, 직사각형, 일부가 잘린 스텐실 등을 콜라주한 듯한 화면을 가로지른다. 풍경의 단편들은 측면으로 진행하는데, 철근을 표현한 듯한 세로 띠가 이를 막는다. 울룩불룩한 그림 전반의 진동감은 거의 영화 같은 움직임에 그 강도를 더한다. 왼쪽 상단과 가운데, 또 오른쪽 끝에 보이는 격자무늬와 평행선은 건설 장비, 고압선용 철탑, 비계를 나타낸다. 한편 스텐실로 찍어낸 글자, 도식화한 인체의 실루엣이 그려진 광고판의 일부는 레제가 찬탄해 마지않던 대담하고 새로운 광고를 상징한다. 레제는 '역동적 분할주의'로, 그의 친구 뒤상은 '적확한 분절'이라고 부른 이 그림의 전체적인 구성은 재즈 같은 리듬을 빚어내고, 검은색과 흰색들, 다른 강렬한 색 위를 그 리듬이 가로지른다. 어쩌면 레제는 이 그림에서만 사람의 모습을 표현했는지도 모른다. 화면 하단 중앙에 위치한 계단의 어둡게 그늘진 곳에는 주변에서 소외된 듯한 두 사람이 보이는데, 최종 작품에서 이들은 얼굴 없는

로봇처럼, 몸담고 있는 도시를 굴러가게 하는 톱니바퀴 같은 존재에 지나지 않는다.

레제가 초안과 최종 작에서 그린 도시의 풍경이 구체적으로 어떤 장소인지는 알 수 없다. 파리, 런던, 뉴욕, 아니면 다른 대도시일 수도 있다. 하지만 알 수 없기에 위엄을 띠는 익명성은 처음 겪으면서도 지극히 친밀한 경험에서 나온 것이다. 전쟁 중 레제는 친구에게 편지를 띄웠다. "운이 좋아 파리로 돌아갈 수만 있다면, 그곳을 집어삼키고 말겠네! 내 호주머니, 두 눈에 파리를 가득 채울 생각이라네. 그리고 생전 처음 가 본 양, 파리를 돌아다니겠네." 전역 후 채 1년이 되지 않은 1919년 봄이었고, 레제는 파리로 돌아온 희열을 현대 대도시의 원형적 이미지로 전환시킬 준비가 되어있었다.

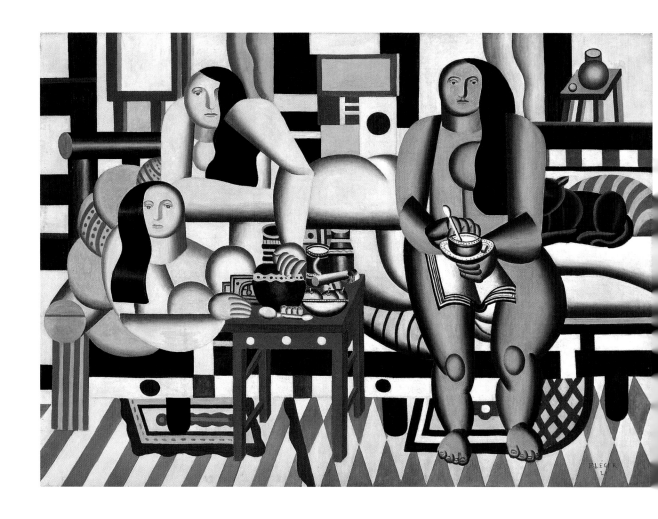

세 여인, 1921~22년

캔버스에 유채, 183.5×251.5cm
뉴욕 현대미술관
사이먼 구겐하임 기금, 1942년

세 여인

Three Women

1921~22년

레제는 이 놀라운 작품을 두고 서툰 영어로 "모든 시대의 주제everytime's subject"라고 했다. 레제가 '휴식을 취하는 누드'라는 고전적 주제를 재해석하기로 마음먹었을 무렵, "질서로의 회귀the call to order(제1차 세계대전 이후 유럽 전역을 휩쓴 경향으로, 입체주의를 포함한 지나친 아방가르드를 포기하고 고전주의적 전통에서 영감을 받자는 운동. – 옮긴이)"라는 움직임이 파리 예술계를 휩쓸고 있었다. 신고전주의로 돌아가고자 하는 전반적인 경향들과 함께 순수주의와 신조형주의자들 모두 전통으로 돌아갈 것을, 비례와 이성과 조화를 강조하는 예술로 돌아갈 것을 촉구했다. 후에 레제가 자신의 작품 중 두세 손가락 안에 드는 걸작으로 꼽은 〈세 여인〉은 이러한 시대정신에 반응한 대표적인 예이다. 강력한 입체주의 작품인

〈도시〉(23쪽)가 분절되고 분리된 기계화된 세상에 집중했다면, 이 작품은 세련된 안정감, 질서를 강조한 양식, 인간의 존재감에 초점을 맞추었다. 그렇지만 구조적 엄밀함, 형태와 배경의 신중한 조화를 생각해볼 때, 〈세 여인〉은 니콜라 푸생과 자크 루이 다비드와 같은 프랑스의 고전주의 화가나 신인상파 화가 조르주 쇠라 등을 향한 입체파의 불안하고 반동적인 반응을 훨씬 넘어서고 있다. 이들은 모두 레제가 존경하는 대가들이었다. 제목에서 언급한 〈세 여인〉은 프랑스 화가들이 선호한 '하렘 그림'을 연상케 한다는 점이 가장 눈에 띈다. 하지만 레제가 그린 여인들의 해부학적으로 자유분방해 보이는 형체는 장 오귀스트 도미니크 앵그르의 〈그랑드 오달리스크〉(그림 3)에서 비례에 맞지 않게 묘사한 인체보다 훨씬 기이하다.

레제는 대조를 사랑했고, 그의 후기입체파의 여인들인, 아르데코풍 아파트에 있는 육중한 〈세 여인〉과 강렬한 에로티시즘을 발산하는 앵그르의 투르크 제국의 하렘 궁녀들이 불가피하게 비교되는 상황을 즐긴 게 분명하다. 같은 시기의 작품이라는 점에서 어쩔 수 없이 비교 대상이 된 피카소의 〈우물가의 세 여인〉(그림 4)에 대해 레제가 어떤 반응을 보였는지는 확실치 않다. 만약 그중 한 작품이 다른 작품에 그 존재 자체로 도전한다면 비평가들은 무승부를 선언할 것이다. 당시 레제는 피카소가 그린 세 여신이 그 영감이 된 원형(아름다움, 쾌락, 풍요를 상징하는 삼미신三美神.─옮긴이)과 지나치게 흡사한 데다, 과거지향적이며

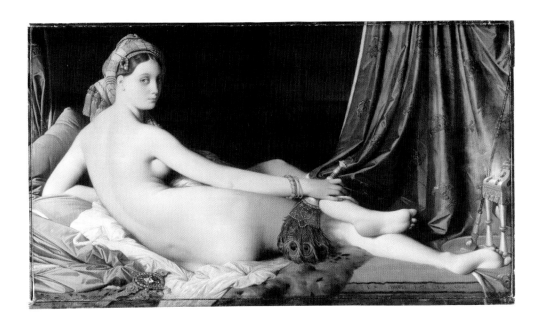

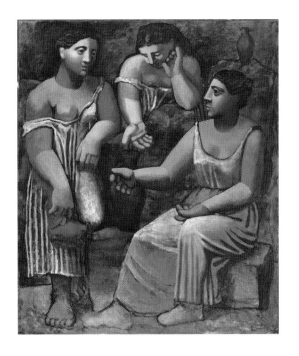

그림 3 **장 오귀스트 도미니크 앵그르**(프랑스, 1780~1867년)
 그랑드 오달리스크La Grande Odalisque, **1819년**

캔버스에 유채, 91×162cm
루브르 박물관, 파리

그림 4 **파블로 피카소**(스페인, 1881~1973년)
 우물가의 세 여인Three Women at the Spring, **1921년**

캔버스에 유채, 203.9×174cm
뉴욕 현대미술관
앨런 에밀 부부 기증, 1952년

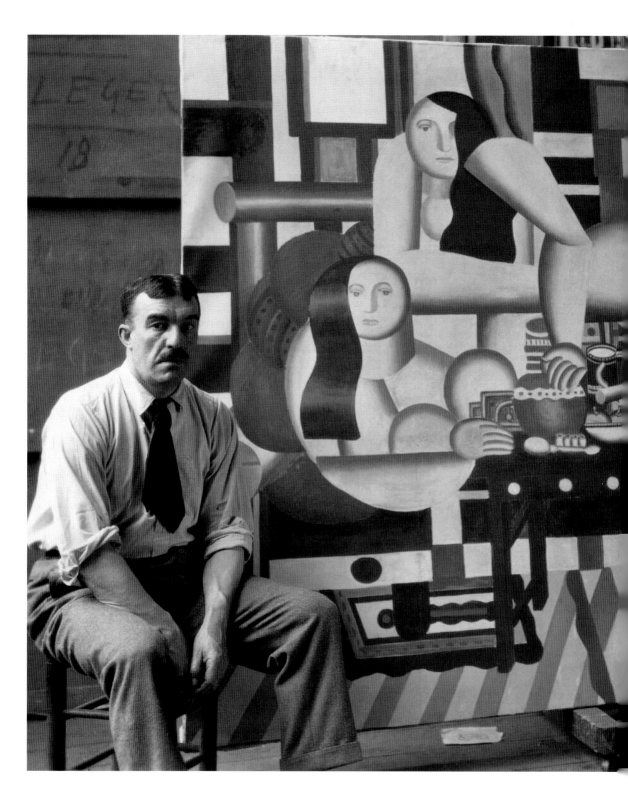

〈세 여인〉과 함께 있는 레제, 1926년
캘리포니아 대학교 버클리 캠퍼스의 밴크로포트 도서관

'낭만적'이라고 생각했다. 1942년 모마가 〈세 여인〉을 구입한 직후, 레제는 알프레드 바 주니어 관장에게 편지를 보내, '고전적인 맥락'에서 일하는 작가의 개념적 방법론과 이와 대조를 이루는 표현적인 방법론의 차이를 설명했다. 개념적 방법론은 "대상을 (……) 회화적 표현의 내부, 배후에 둡니다. 낭만적 방식은 정반대입니다. (……) 대상이 앞서고, 표현적 감정 속에 있지요. 전 평생 이 걱정을 안고 살았는데 〈세 여인〉이야말로 저의 고전적인 방식이 승리를 거둔 예입니다."

　〈세 여인〉을 승리로 이끈 전략은 싸움꾼보다는 협상가의 책략에 가까웠고, 그림은 모순적인 회화적 요소들 사이에서 섬세한 균형을 이루고 있다. 그림의 제목과 가장 눈에 띄는 이미지를 보면, 커피와 토스트를 먹는 세 여인이 작품의 소재임을 알 수 있다. 비정상적으로 몸이 부푼 세 여인은 거의 도전적인 위엄을 드러낸다. 하지만 이런 일화적인 장면에 깃든 진정한 드라마는 작가의 '조형적 대조 법칙'에 있다. 작가는 이렇게 설명한다. "나는 양립하는 가치들을 묶어 분류했습니다. 이를테면 평평한 표면과 음영이 표현된 표면, 양감을 가진 형체와 평평한 것, (……) 본을 떠서 만든 덩어리와 건축물의 표면, 평평한 원색과 음영을 준 회색 톤 또는 그 반대의 경우입니다." 이러한 장치들로 가득 찬 그림은 전체적으로 기하학적 균형을 이루면서, 3차원적인 입체감을 주었다가 캔버스의 평면성에 충실했다가를 지속적으로 반복하며 생동감을 더한다. 하지만 결국 양감을 살리는 기법은―여인들의 몸, 가운데에 놓

인 빨간 탁자에서 사용된 원근법적 기법들—평면성에 자리를 내어주는데, 이러한 특이한 점이 레제가 좋아한 대조적 구성의 또 하나의 예이다. 그림에서는 전체적으로 측면적 구성이 지배적이고, 비스듬히 누워 있는 나부 두 명의 흰 몸은 거의 화면 전체를 가로지른다. 반면 빨간 테이블은 가상의 공간 속으로 비스듬히 들어간다. 하지만 바닥에서 되풀이되는 화살표의 패턴이 암시하듯, 벌거벗은 여인들과 탁자 모두 상승하듯 화면을 차지하고 있다는 사실을 알 수 있다. 탁자는 공간 속으로 물러나려 하기보다는 (평평하기는 하지만) 화면 위로 미끄러지듯 올라오는 듯하다. 그 위로, 차곡차곡 포개어놓은 듯한 두 개의 거대한 수평의 몸체가 탁자를 제자리에 붙들어놓고 있다. 앉아있는 적갈색 여인이 보여주는 약간의 공간감이 탁자가 위로 올라오는 것을 막는 데 역부족이라는 듯 말이다.

전체적으로 레제가 부여한 회화적 역동성은 세 명의 현대적 여신들에게 오랜 과거에 그들이 품고 있던 유산과 견줄 만한 매력을 부여한다. 무표정하고 기계같이 흰한 외모일지라도 심심치 않게 "매력적인 글래머"라는 반응을 듣기도 하고, 심지어 "거대하고 대단한 도시의 여성들이 그들의 호화로운 삶을" 즐기고 있다고 언급되기도 한다.

난간 기둥

The Baluster

1925년

우산과 중절모

Umbrella and Bowler

1926년

이 두 작품은 레제의 표현대로 '오브제의 출현'을 보여준다. 갑작스런 출현이라 할 수는 없는데, 레제는 1920년 이후로 순수주의와 이 사조의 창립자인 아메데 오장팡과 ('르 코르뷔지에'라는 이름으로 건축계에서 활약한) 샤를 에두아르 잔느레를 만난 다음부터 이를 전개해왔기 때문이다. 레제는 순수주의 이념을 철저히 따르지는 않았지만, 기하학적 미를 강조하고 산업화된 오브제를 표현하는 것엔 깊이 동의하였다. 레제의 작품에서 순수주의 경향은 1920년경부터 드러나며, 1925년에서 1926년 사이에 제작된 작품들, 특히 〈난간 기둥〉, 〈우산과 중절모〉와 같은 작품에서 가장 두드러지게 나타난다. 그보다 이전 시기의 작품인 〈맥주잔이 있는 정물〉(그림 5)은 정지된 느낌보다 대각선이나 생기를 주는 패턴들

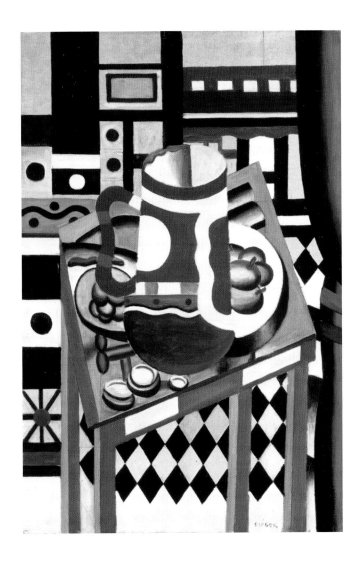

그림 5 **맥주잔이 있는 정물** Still Life with a Beer Mug, **1921~22년**
캔버스에 유채
92.1×60cm
테이트 갤러리, 런던

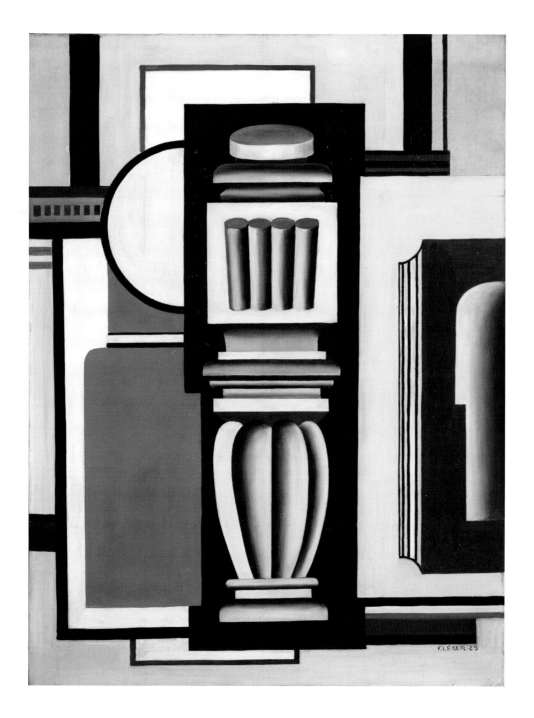

난간 기둥, 1925년

캔버스에 유채, 129.5×97.2 cm
뉴욕 현대미술관
사이먼 구겐하임 기금, 1952년

우산과 중절모, 1926년

캔버스에 유채, 130.1 × 98.2 cm
뉴욕 현대미술관
콩거 굿이어 기금, 1952년

로 가득했던 반면, 1920년대 중반 작품들에서는 중앙의 강력한 수직적인 형태가 다른 보완적인 면과 곡선들로 둘러싸여 정돈된 화면을 구성했다. 이들은 장중한 정적을 표현한 정물화였다. 이 중 최초의 작품으로 꼽히는 〈난간 기둥〉은 르 코르뷔지에에게 깊은 인상을 남긴 것으로 보인다. 르 코르뷔지에는 1925년 파리에서 열린 현대 장식미술 국제박람회 당시 그가 설계한 에스프리 누보 관Pavillon de l'Esprit Nouveau에 자신의 순수주의 그림과 레제의 그 작품을 나란히 걸었다(그림 6).

〈난간 기둥〉과 〈우산과 중절모〉는 매우 지적이고 형식적인 미술운동에 상당한 영향을 받았는데, 이것들은 대중문화에 대한 레제의 열정, 특히 영화에 대한 그의 열정에 기인한다는 것이 특징이다. 레제는 1923년 이런 말을 남겼다. "영화의 미래는 '디테일의 확대 구현'과 단편적인 장면들에 개성을 부여할 수 있느냐의 여부에 달려있다. (……) 하나의 오브제라도 그 자체가 절대적이고 감동적이며, 극적인 무언가가 될 수 있다." 이듬해 레제는 역사적인 작품으로 기록된 영화 〈기계적 발레Ballet mecanique〉(레제가 1923~24년 기획하고 영화감독 더들리 머피와 공동연출한 실험영화.—옮긴이)를 선보였다. 영화는 냄비 뚜껑, 밀짚모자, 냄비 바닥, 병, 젤리 틀 따위를 클로즈업 기법으로 반복해서 보여주며 여기에 의족, 여인의 입, 세탁부를 간간이 삽입한다(그림 7). 시나리오가 없는 이 영화에서 일상생활 중 흔히 마주치는 평범한 사물들은 '사물 배우'로서 고립되고 확대되어 관객으로 하여금 익숙한 것들을 낯설게 보도록

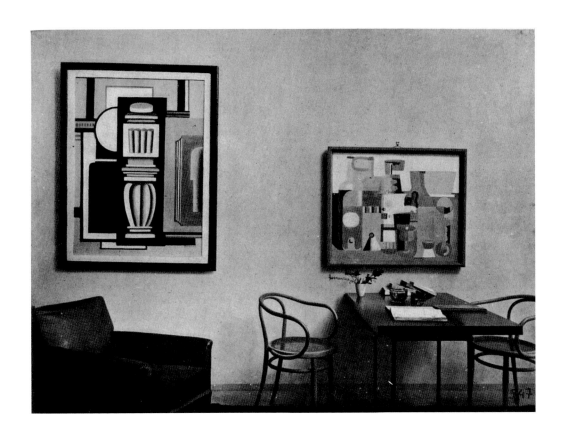

그림 6　파리에서 열린 현대 장식·산업미술 국제박람회 에스프리 누보 관에 전시된 〈난간 기둥〉(왼쪽 작품), 1925년

《인테리어Intérieurs》, '카이에 다르Cahiers d'Art I' no. 8: 149, 1926년

뉴욕 현대미술관 도서관

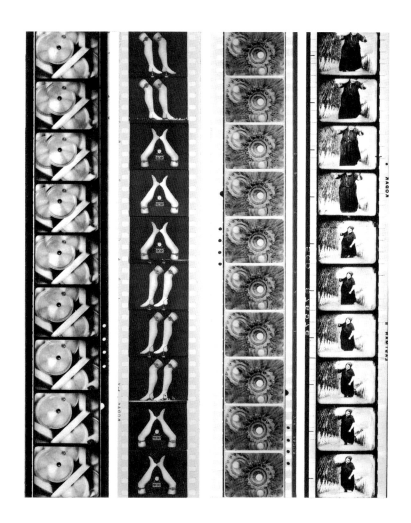

그림 7 **기계적 발레**Ballet mécanique, **1924년**

35밀리 필름(흑백, 무성), 12분
뉴욕 현대미술관

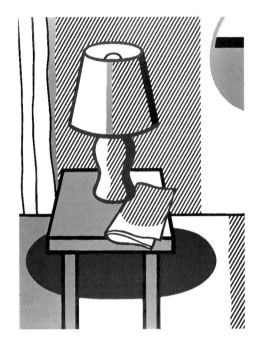

그림 8 로이 리히텐슈타인(미국, 1923~97년)
 전기 스탠드가 있는 정물Still Life with Table Lamp, 1976년
 캔버스에 유채 및 마그나 아크릴
 187.9×137.2cm
 개인 소장

한다. 〈난간 기둥〉과 〈우산과 중절모〉 모두 영화 기법을 캔버스에 옮기려 했던 레제의 시도를 보여준다. 〈난간 기둥〉은 난간의 기둥 하나를 포착하여 확대했는데, 여기엔 어떤 내러티브도 없이 기념비적이고 영웅적이기까지 한 위엄만이 느껴진다. 이듬해에 그린 그림에서 우산과 모자는 난간보다는 조금 더 겸손한 모양새이지만, 화면의 중앙을 차지하고 있다. 색조는 별다른 특징 없이 차분하며, 그 구성은 좀 더 성글어졌는데, 이는 레제가 이듬해에 그린 그림(예컨대 그림 10)에서 소재가 부정형의 공간 속에 부유하고 있는 듯한 방식으로 이어진다. 두 그림의 차이점은 일단 제쳐두고 〈난간 기둥〉과 〈우산과 중절모〉는 모두 영화의 기법을 회화에 적용했다는 점에서, 몇십 년 후 로이 리히텐슈타인(그림 8)과 앤디 워홀의 작품들처럼 일상적이고 평범한 오브제를 포착해 확대한 작품들의 출현을 예견하는 듯하다. 레제의 이러한 노력은 본인도 유감스럽게 여기는 다음의 확신에서 비롯되었다. "인간의 삶에 기여하는 구성 요소와 오브제 가운데 80퍼센트는 우리가 일상생활 속에서 그저 알아차리는 정도이다. 제대로 보는 것은 20퍼센트에 불과하다." 이러한 시각적 빈곤은 "우리가 지나치던 것을 마침내 볼 수 있게 해주는 영화적 혁명"에 의해 사라질 수 있다고 레제는 믿었다. 난간 기둥, 우산, 중절모는 레제가 마음과 눈이 풍성하게 교류하기를 바라는 마음으로 그린 많은 오브제에 속한다.

다이빙하는 사람들

The Divers
1941~42년

1940년 11월, 레제는 뉴저지 주 호보켄에 도착했다. 전쟁 중 미국으로 건너간 유럽의 많은 예술가와 지식인 중에서도 가장 먼저 도착한 사람 중 한 명이었다. 그는 이미 10년 전인 1931년에 한 차례, 이후 10년간 두 차례 미국을 방문한 적이 있었기에, 그곳에 익숙한 편이었다. 친구인 르 코르뷔지에에게 보낸 편지를 보면, 레제가 미국을 매우 좋아했으며 "분위기가 매우 편안하다"고 느꼈음을 알 수 있다. 그럼에도 '오랜 노르 망디 사람'인 레제는 마음 깊이 고국 땅을 그리워했다. 하지만 같은 편 지에 이런 소식도 있었다. "열심히 그리고 있다네. 여기 오니 상상력 자 체는 더 창의적이고 민첩해지는 것 같아. (……) 작업을 많이 하고 있어. 역동적인 분위기 덕에 〈다이빙하는 사람들〉은 자네가 파리에서 본 〈잉

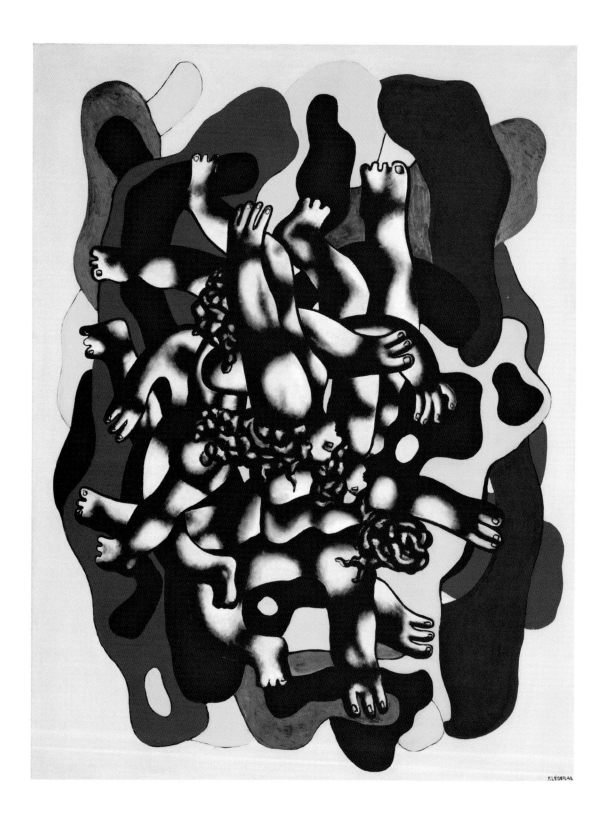

꼬 두 마리가 있는 구성〉(그림 9)보다 훨씬 자유롭고 격렬한 그림이 되었어. 난 인간의 몸과 원색과 사투를 벌이는 중이라네." 편지에서 언급한 작품이 모마가 소장한, 1941~42년에 그린 〈다이빙하는 사람들〉을 가리키는지는 분명치 않다. 모마의 소장품은 레제가 망명 기간에 집중적으로 그린 '다이빙하는 사람들' 연작 가운데 초기 작품의 하나인데, 레제의 말에 따르면 그는 1940년 미국행 배를 기다리며 마르세유에서 체류하던 중 부두에서 다이빙하는 소년들을 보고 그림의 소재로 삼게 되었다고 했다.

연작의 다른 작품들과 마찬가지로 〈다이빙하는 사람들〉은 형식적 차원에서 레제의 1920년대 후반 작품들과 연결된다. 그 무렵 레제는 영화에서 차용한 기법, 즉 무언가를 연상시키는 배경에서 소재를 분리해 독립적인 이미지로 그려내는 실험적인 작업(그림 10과 같은)을 하고 있었다. 〈다이빙하는 사람들〉에서는 전작의 정적인 분위기가 변형되어 나타난다. 인체들은 일상적이고 물리적인 환경의 어떤 흔적도 제거된, 불확실한 공간에서 자유로이 부유한다. 레제는 자신이 시도한 바를 다음과 같이 설명했다. "나는 움직임이 빚어내는 강렬한 대조에 감동했다. 내가 그림으로 표현하고자 하는 것은 이것이다. (……) 땅에서 발이 떨어진 채 공간 속을 움직이는 인체의 특징을 해석하고자 했다."

레제는 그림 속 다이빙하는 사람들이 '진짜로 떨어지고 있다'— 예를 들어 미켈란젤로가 시스티나 성당 벽에 그린 인물들, 즉 '근육 하나

다이빙하는 사람들, 1941~42년
캔버스에 유채, 228.6×172.8cm
뉴욕 현대미술관
사이먼 구겐하임 기금, 1955년

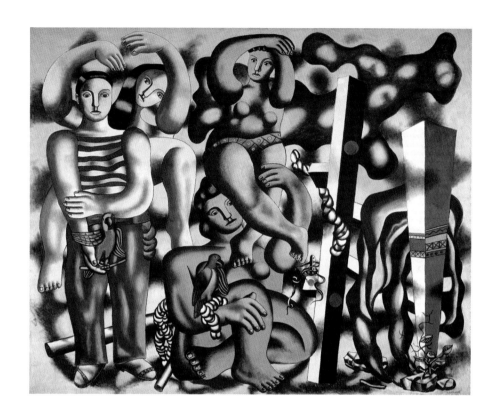

그림 9 **잉꼬 두 마리가 있는 구성**Composition with Two Parakeets, **1935~39년**

캔버스에 유채
400×480cm
국립현대미술관 조르주 퐁피두 센터, 파리

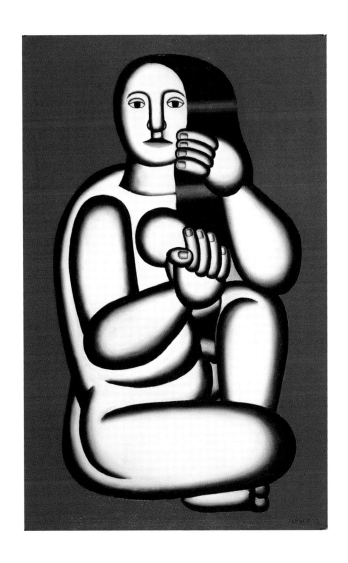

그림 10 **붉은 바탕 위에 벌거벗은 여인**Nude on a Red Background, **1927년**

캔버스에 유채, 130.1×81.4 cm

허시혼 박물관 및 조각정원, 스미소니언 협회

조지프 허시혼 기금 기증, 1972년

하나가 (……) 그 자리에 고정된' 인물들과 상대적인 의미에서―는 다소 자만에 찬 확신을 품었지만 그림을 보면 꼭 그렇지만도 않다. 모마가 소장하고 있는 이 작품에서도 거꾸로 뒤집힌 발들이 상단에서 빨간색·노란색·파란색 면을 미끄러지면서 강하게 아래쪽으로 향하다가 팔다리가 복잡하게 얽히며 내려와 하단에서 발 두 개와 함께 끝난다. 이는 상단의 발들과 대칭을 이루는데, 중력이 크게 작용하는 것 같지는 않다. 오히려 뒤얽힌 몸들의 잿빛 덩어리는 영원히 부유 상태로 멈춘 듯하다. 크게는 모든 형태를 결정짓는 흐르는 듯한 검은 선과 레제가 표현한 평면감과 양감 때문에, 그림의 어떤 부분도 다른 부분보다 앞에 있는 것 같지는 않다. 그럼에도 불구하고 선명한 삼원색, 초록색과 검은색의 평평한 면들 때문에―초현실주의에서 보이는 형태와 가까운―인체가 빠르게 밑으로 떨어지고 있다는 느낌을 주지 않는다. 그림의 허구적인 특성을 고려했을 때 레제는 실제로 영원한 부유 상태를 '진짜 떨어짐'으로 상정한 것으로 추측할 수도 있다.

레제는 전쟁 중 미국에서 보낸 5년의 시간에 대해 많은 말을 남겼는데, 초반에 르 코르뷔지에에게 보낸 편지에서 그 경험을 이렇게 요약했다. "가장 두드러지게 나온 것은 새로운 에너지였다네. 예컨대 '다이빙하는 사람들' 같은 연작에서 (……) 움직임이 훨씬 늘어났지."

3인의 악사들

The Three Musicians

1944년

〈3인의 악사들〉은 레제가 제2차 세계대전 중 5년 동안 미국에서 지내면서 그린 (다이빙하는 사람들, 풍경, 자전거 타는 사람을 소재로 한) 중요한 세 가지 연작을 제외하고 가장 뛰어난 작품으로 꼽힌다. 1925년에 그린 드로잉(그림 11)을 바탕으로 1944년에 완성한 이 작품은 20년 전 당면했던 문제에 대한 해답이라 볼 수 있다. 레제의 아트 딜러였던 레옹스 로젠버그는 파블로 피카소의 동명 작품(그림 12)을 보고는 레제에게 만만찮은 라이벌이 나타났다고 경고했다. 로젠버그가 생각하기에, 레제가 피카소와 함께 링 위에 남아있기 위해서는 오직 '강력한 한 방'이 필요했고, 그즈음 레제가 그린 악사들의 소묘에서는 그만한 잠재력이 엿보였다. 로젠버그의 다급한 주문에서 레제가 뒤늦게 작업을 하기까지 20년

이 흘렀지만—당초 로젠버그의 시나리오와는 사뭇 다르게도—결국 레제와 피카소의 '대결'은 1930년대에 성장한 미국의 예술가들에게 매우 중요한 의미를 띠게 되었다. 컬렉터인 A. E. 갤러틴은 피카소의 1936년작 〈3인의 악사들〉과 레제의 1937년작 〈도시〉(그림 13)를 구입하여 뉴욕 대학교의 리빙아트 미술관에 함께 전시했다(그림 14). 동시대 예술가 필립 거스턴은 갤러틴의 갤러리를 두고 이런 말을 남겼다. "당시 뉴욕에서 가장 혁신적이고 자극이 되는 상설 컬렉션이었다 (……) [그 중에서도 개인적으로 가장 중요하다고 생각한 작품은] 〈3인의 악사들〉, 그리고 레제의 대작 〈도시〉였다."

1943년 5월 14일에 열린 오찬으로 건너뛰어보자. 갤러틴 컬렉션이 필라델피아 미술관으로 이전한 것을 축하하는 이 오찬에는 레제, 마르셀 뒤샹, 피에트 몬드리안 등 세계적 유명 인사들이 참석했다. 당시 필라델피아의 석간지인 《이브닝 불러틴》은 이 행사에 쏟아진 엄청난 관심을 다음과 같이 보도했다. "230센티미터에 달하는 〈도시〉라는 대작 뒤에 서서 (……) [레제는] 사전 행사를 압도했다. (……) 그렇듯 뜨거운 관심에 견줄 작품은 (……) 오로지 피카소의 〈3인의 악사들〉뿐인 듯했다."(그림 15) 이 미국인 기자가 행사장에 감돌던 라이벌 의식을 감지했다면, 프랑스의 베테랑 화가 레제는 이런 분위기를 자극적이라고까지는 아니더라도 상당히 즐겁게 생각했을 수 있다.

레제의 친필로 '1924~1944'라는 제작 연도가 적혀있는 〈3인의

3인의 악사들, 1944년
캔버스에 유채, 174×145.4cm
뉴욕 현대미술관
사이먼 구겐하임 기금, 1955년

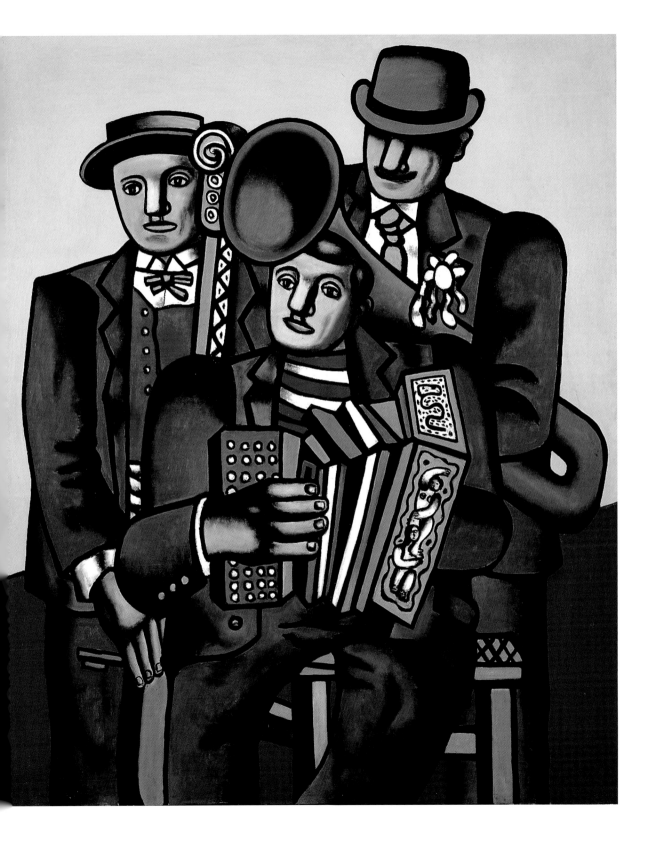

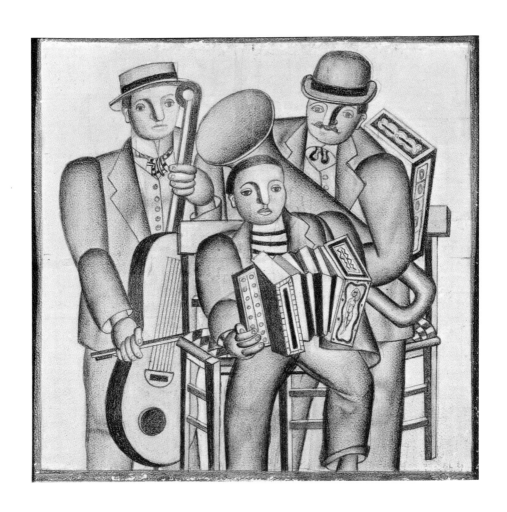

그림 11　**3인의 악사들**Three Musicians, **1925년경**
　　　　종이에 연필, 35×36cm
　　　　라이오넬 프레거 컬렉션

악사들〉은 사전 스케치를 실제 인물 크기로 그린 것으로, 고도로 양식화된 동시에 프랑스의 지방색이 완연하다. 레제의 표현을 빌리자면 '거대한 주제'인 인체에 집중한 작품이지만, 그럼에도 '오브제 회화'라는 점에는 변함이 없었다. "내 인체들은 갈수록 인간의 형상을 띠지만 나는 여전히 조형적 사실들에 치중하고 있고, 유창한 기교나 낭만을 거부한다."〈3인의 악사들〉은 물론 굉장한 기교로 그린 그림이지만, 레제는 이를 순전히 회화적인 유창함으로 풀어냈다. 흡사 조각 같은 입체감이 있는 세 인물과 평평한 표면 사이의 대조, 원통 모양 사지에 입체감을 불어넣는 음양과 이를 상쇄하는 검은 윤곽선 사이의 대조를 사용했다. 또한 회색의 큰 덩어리 위에 빨간색·초록색·주황색으로 강조되는 면들이 보이는데, 후대 사람들이 이를 보고 엘스워스 켈리의 작품을 떠올릴 정도로 깨끗하게 색면이 나뉘어있다. 그는 완성된 그림을 두고 이렇게 자평했다. "뭔가 다른 데가 있다. (……) 정적인 특징에도 불구하고 새로운 힘이 있다. 프랑스에서 그렸다면 긴장감도 덜하고 더 차가운 톤의 그림이 되었을 것이다."

20세기 중반 미국에서 그린 이 작품의 긴장감 넘치는 형식적 구성은 세 명의 프랑스인 연주자들에게 인상적인 물질성과 살아있는 듯한 매력을 부여한다. 레제는 대중적인 공연장과 거기에서 음악을 듣는 노동자들에게 항상 매료되었는데, 아마도 그림 속 큰 키의 콧수염이 달린 호른 연주자는 레제 자신의 모습일지도 모른다. 그는 민중들이야말로

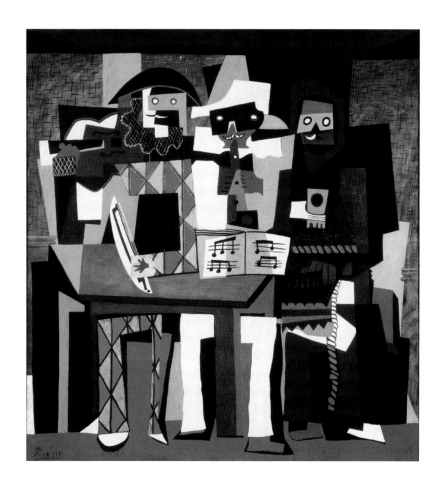

그림 12 **파블로 피카소**(스페인, 1881~1973년)
3인의 악사들Three Musicians, **1921년**
캔버스에 유채, 204.5×188.3cm
필라델피아 미술관 앨버트 갤러틴 컬렉션, 1952년

그림 13 **도시**The City, **1919년**

캔버스에 유채, 231.1×298.4cm
필라델피아 미술관 앨버트 갤러틴 컬렉션, 1952년

"말하는 시나 다름없는 '속어'를 끊임없이 새로 창조하여 (⋯⋯) 현실을 바꾸는 이들"이라고 자주 말했고, 〈3인의 악사들〉은 이러한 민중들의 모습이 구체화된 이미지라 할 수 있다. "이들은 현대 시인, 예술가, 화가들이나 마찬가지이고 (⋯⋯) 우리가 그리는 그림은 곧 우리들의 속어나 다름없다. 우리는 사물의 형태와 색을 변형시킨다."

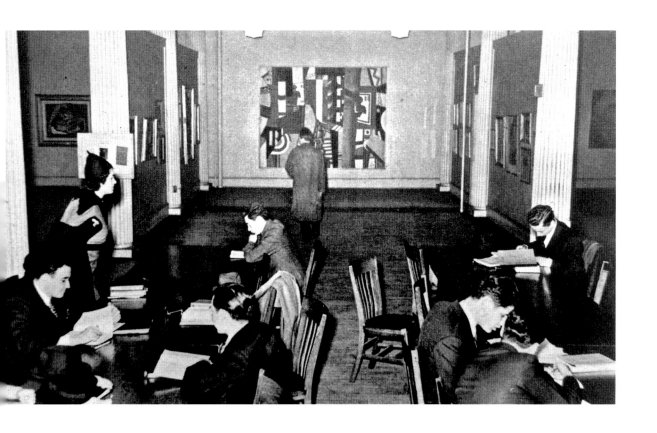

그림 14 벽에 〈도시〉가 걸린 리빙 아트 미술관에서 공부 중인 뉴욕 대학교 학생들, 1937년 1월 1일

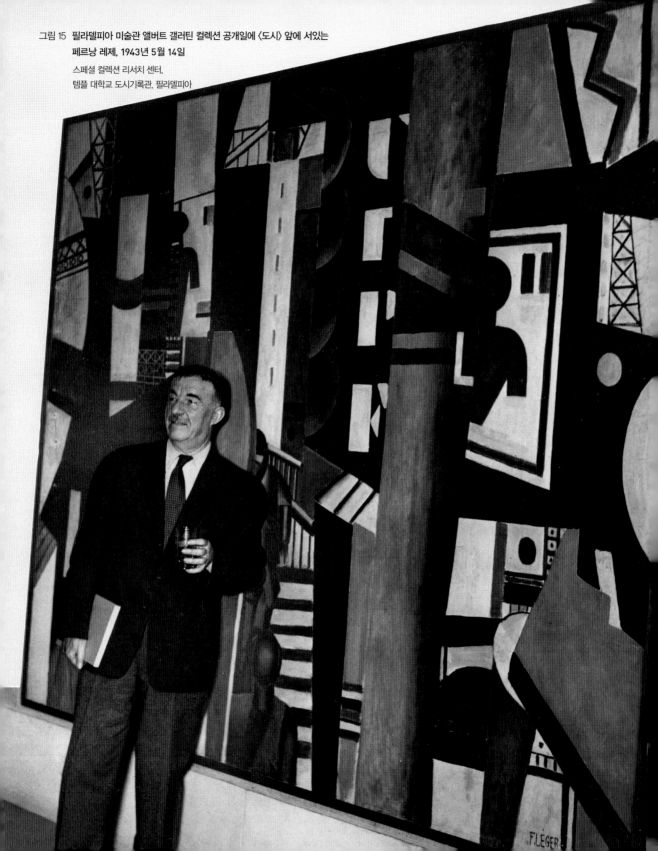

빅 줄리

Big Julie

1945년

1931년 미국 땅을 처음 밟은 레제는 뉴욕을 두고 "놀라운 장관이다. (……) 여기에 비할 곳은 없다."고 했다. 또한 "지옥 같다 (……) 이곳엔 우아함과 척박함이 뒤섞여있다."고도 했다. 레제는 제2차 세계대전 중 5년간 미국에서 머무르면서 미국의 여러 곳을 둘러볼 시간이 있었다. 처음보다 다소 누그러지긴 했지만 레제는 놀라움과 열정을 품은 채 프랑스로 돌아갔고, 1년이 안 되었을 때 이런 글을 남겼다.

미국에서 발견한 기계와 자연 간의 대조는 조화롭지 않은 강렬함이 그 특징이었다. 그렇지만 나쁜 취향은 가장 훌륭한 원재료 중 하나이다. (……) 여기에는 화가들이 조율해서 그 온전한 힘을

활용할 수 있는 강렬한 색들로 가득하다. 스웨터를 입은 아가씨들 (……) 파리에서는 볼 수 없는, 서커스단의 곡예사처럼 짧은 바지를 입은 차림새다. 만일 내가 미국에서 '좋은 취향'으로 차려입은 여자들만 보았더라면 '자전거 타는 사람들' 연작은 탄생할 수 없었을 것이다. 〈빅 줄리〉는 그중에서도 정점에 이른 작품이다.

이 거대한 소녀는 주황색 반바지 차림이다. 목에는 진주목걸이를 걸었고, 비죽비죽한 꽃을 달아 장식한 빨간 모자를 쓴 소녀는 레제의 표현대로 '5번가의 취향'에 물든 것 같지 않다. 그녀의 배경을 보면, 레제가 장식적이고 강렬한 색 대비 속에서 '부조화스러운' 특징을 살리려 애쓴 흔적이 보인다. 줄리와 자전거를 빼고 보면 배경은 검은색과 노란색이 반반인, 큼지막한 붉은 십자가가 새겨진 거대한 깃발 같다. 이러한 가정을 제쳐두고 보면, 소녀의 배경은 하얀 팔다리, 옷, 이상한 모양으로 움직이듯 얽혀있는 자전거를 강하게 부각시킨다. 언젠가 레제는 자전거를 "정밀하면서도 정신 나간 작은 기계"라 말하기도 했다. 날렵한 흰색 타원, 패턴이 있는 기어로 표현된 자전거는 소녀의 묵직한 사지를 표현한 정적인 흰색 형태를 감싸면서, 정말 정신이 나갔는지 소녀의 왼쪽 팔을 살며시 어루만지고 있다. 그림은 기계와 자연의 대면을 표현하는데, 기계를 표상하는 자전거는 소녀와 대치하고, 검정색과 노란색으로

빅 줄리, 1945년

캔버스에 유채, 111.8×127.3 cm
뉴욕 현대미술관
릴리 블리스 유증으로 소장, 1945년

나뉜 캔버스에서 도드라지는 커다란 노란 꽃, 두 마리의 푸른 나비와는 더욱 강렬한 대조를 이룬다.

　고도로 양식화되고 의도적으로 감정을 숨긴 이 작품은 천연덕스럽게 진지함—인정이 느껴지면서도 유머러스한—을 불어넣는 레제의 능력이 성공적으로 발휘된 예이다. 미술평론가 에이미 골딘은 이를 다음과 같이 설명했다. "정신적이고 정서적인 측면을 놀랍게 직접적인 방식으로, 물리적인 밀도와 양감으로 해석한 그림이다. 더 나아가 이 그림의 물리적인 특성의 중심에는 유머가 존재한다. 레제의 그림에는 확실히 코믹하고 바보 같은 구석이 있다. 이는 완전히 비언어적인 위트로 호안 미로나 클래스 올덴버그의 성적인 유머와 유사하지만 더 깊이가 있다."

　나중에 알려졌지만 〈빅 줄리〉의 프랑스어 제목 'La Grande Julie'는 유행가에서 따온 것이다. 〈빅 줄리〉는 레제가 미국에서 제작한 그림 중 절정에 속하는 작품일 뿐만 아니라 프랑스에서 그리게 될 후기 작품의 시초였다. 프랑스로 돌아온 레제는 야영객, 곡예사, 건설 노동자를 주제로 한 연작을 통해 '프롤레타리아 계급의 영웅성'을 찬미하는 작품에 몰두했고 이 작업은 그가 1955년 급작스럽게 타계할 때까지 계속되었다.

1881년 프랑스 아르장탕에서 태어난 페르낭 레제는 1900년부터 주로 파리에서 생활했다. 에콜 데 보자르에 불합격한 후 아르바이트로 건축 사무소에서 도면 그리는 일을 하며 독학으로 그림을 공부했다. 1907년 가을 살롱에서 주최한 세잔 회고전은 레제에게 중대한 영향을 미쳤고, 그 뒤 레제는 이전에 그린 작품들을 없애버렸다. 그리고 1913~14년에 '형태들의 대조' 연작을 그렸다. 이는 독창적인 입체파 연작으로 이중에는 입체파가 낳은 최초의 완전한 추상화들도 있었다. 그러나 연작은 레제가 1914년 8월, 프랑스군에 입대하면서 급작스럽게 중단되었다. 제1차 세계대전의 경험으로 인해 레제는 평생 동안 프랑스의 평범한 노동자들—함께 참호생활을 했던—에게 동료의식을 느꼈고, 전후에는

기계 이미지에 관심을 갖게 되었다.

　　1920년대 초에는 발레 작품 여러 편의 무대와 의상을 제작했다. 1924년에는 역사적인 영화 〈기계적 발레〉를 완성했고 그 이후로 레제의 그림에서 영화 기법들을 자주 볼 수 있게 된다. 1930년 무렵에는 주로 인물을 소재로 삼았지만, 그 표현 기법은 과거처럼 양식화된 방식이었다. 1940년부터 1945년까지 5년간 미국에서 지내면서 야영객, 곡예사, 건설 노동자를 주제로 한 위대한 연작들의 기반이 되는 작품들을 그렸다. 1955년 세상을 떠날 무렵에는 당대 예술의 기반을 구축한 인물로서 세계인들의 존경을 받았다. 레제는 그 시대 활동한 위대한 예술가들 중에서 유일하게, 이따금 해독할 수 없는 현대적 언어로 20세기 현대인들의 일상 경험을 그려냈다.

도판 목록

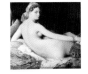
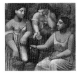

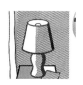

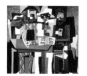
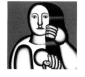
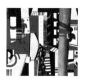

도판 저작권

70

찾아보기

| 모마 아티스트 시리즈 |

페르낭 레제
Fernand Léger

1판 1쇄 인쇄 2014년 10월 17일
1판 1쇄 발행 2014년 10월 27일

지은이 캐럴라인 랜츠너
옮긴이 김세진

발행인 양원석
편집장 송명주
책임편집 박혜미
교정교열 박기효
전산편집 김미선
해외저작권 황지현, 지소연
제작 문태일, 김수진
영업마케팅 김경만, 정재만, 곽희은, 임충진, 장현기, 김민수, 임우열
　　　　　　 윤기봉, 송기현, 우지연, 정미진, 윤선미, 이선미, 최경민

펴낸 곳 (주)알에이치코리아
주소 서울시 금천구 가산디지털2로 53, 20층 (가산동, 한라시그마밸리)
편집문의 02.6443.8914 **구입문의** 02.6443.8838
홈페이지 http://rhk.co.kr
등록 2004년 1월 15일 제2-3726호

ISBN 978-89-255-5401-3 (04600)
　　　　 978-89-255-5334-4 (set)